晖帖精粹 清 赵之谦

篆书许氏说文叙

主编 薛元明

安徽美术出版社

全国百佳图书出版单位

前　言

◎ 薛元明

书法强调「取法乎上」，故而历代书家追慕和取法的对象，自然是书法史中那些灿若星辰的经典。临摹经典之前要解读经典，解读经典之初先要整理经典，做到有点有面，在充分吸收其中菁华的基础上，创造经典。临摹的目的不仅仅是为了临摹，而是为过渡到个人书写做好铺垫。

通过对经典的整理，确立临摹的系统性。临摹切忌三天打鱼、两天晒网，或东一榔头、西一棒子，必须细致化到具体碑帖，才有可行性。碑帖选择是相互的，书家选碑帖，碑帖也选书家。很多人遇到某种碑帖，就像遇到久违的老朋友，甚至感觉碑帖是为自己而生。

所以，选碑帖犹如选朋友，一定要能够产生交流和共鸣。选碑帖亦如选衣服，一定要合身得体。同样的衣服，穿在不同的人身上，感觉不同，有的让人凸显气质，有的让人觉得别扭。碑帖与书家之间也存在一种互动性和适应性，不必因为他人喜好而影响自己的判断。

一种碑帖总是写不上手，有两种可能：一是风格不适合自己；二是难度太大，暂时不适合自己。反过来说，一本碑帖太容易上手也未必就好，很容易变俗。但凡取法经典，高山仰止，总要有一定的难度。对照经典，乃知个人落差，不断缩小差距，就意味着书家的进步。通过比较，在临摹的系统性构建过程中，对比无疑是获取第一手信息的主要方法之一。

掌握碑帖在书体、风格、形制、审美等诸多方面所存在的不同特点，加深印象。同时，真草篆隶行虽是五种不同书体，但字形变异只是一种外在区别，临摹过程中更重要的是依据书体渐变的轨迹，寻找内在的、共通的审美价值。傅山说：「楷书不知篆隶之变，任写到妙境，终是俗格。」这就说明，学楷书、行书乃至草书，突破口其实在于篆隶，

此即是对于相关性的关注。只有通过反复揣摩，才能不被表象所蒙蔽，在多本碑帖之间找到某种关联性，从而将看似不相关的碑帖结合起来，萌生新的思路。在临摹过程中，探索一种碑帖奥秘的法门很可能是另一本碑帖。随意地临摹，只会事倍功半，甚至一事无成。从具体碑帖到整个书法史的梳理，都非常必要。从微观到宏观，由宏观至微观，如此反复，不断地比较和积累，『聚沙成塔，集腋成裘』，久而久之，就有了临摹的系统性。在这一系统当中，涵盖多层次的要求：书体的先后选择，不同书体之间的转换，同一书家不同时期作品的比较，碑帖之间的差异等。由此而言，书家必须处理好博取和专攻的关系，进而由临摹的系统性提升至风格构建的系统性。

当然，对于经典的解读不可能一蹴而就，需要逐步深入，循序渐进，心静方成。临帖之初需要读帖，读帖则先要选帖、藏帖。有些阅读是与临摹同步的，有些则是在临摹之外的时间完成，两者结合互补，往往会有一些新的发现。面对历代经典范本，后世书家可能会面临这样一个问题，很多探索方向已为前人所踏遍，后人能够演绎的空间愈来愈小。这是需要直面的现实困境。问题的解决还是要回到问题本身。要想突破，关键取决于书家的修养和功力积累，以及理解思路和理解角度的个性化，避免从俗和随大流。对于经典碑帖的理解往往与钻研的深度成正比，知之愈少，愈觉得简单，只能得到皮相，或者先入为主的成见，也可能导致程式化的判断。哈耶克说：『一种文明停滞不前，并不是因为进一步发展的可能性被试尽，而是因为人们根据其现有的知识，成功地扼杀了促使新知识出现的机会。』有鉴于此，一是要回到经典本身，经典之所以为经典，就在于其独特性甚至唯一性。二是要具备个人化视角。在书法研习的领域，没有放之四海皆准的真理，只有切实真诚的个人体悟。书法要的就是一些个人心得，重视的就是一些独到经验，因为书法是一种非常内化的文化形式，所以才会一再强调碑帖选择要从个人的感受出发，回到内心，有真实的感受，那么带给书家的启示必定是真实的，真实才能有效。

在这当中，有一条很重要的律令：『熟悉的陌生化，陌生的熟悉化。』对于众所周知的

经典，要尝试以不同角度来理解，学会『不断地重新问题化』，这样才能够独辟蹊径；对于不了解的经典要努力尽快熟悉，有了新的启发，往往能够豁然开朗，开拓出新的天地。

如前所述，临摹必须定位在经典范本上，对经典范本的定位，最终归结到点画和结体的具体分析上。既要注意通过微观分析掌握细节，细节乃风格之关键，失之毫厘，谬以千里，但细节不是碎片，更不是习气，也要避免只谈技法导致的琐碎化。在对范本的细节有充分的了解之后，学会从少数单个字例回归整个经典范本本身，举一反三。单纯的字例通过对临可以把握，针对范本整体的审美体验则必须通过反复研读来完成。更重要的是，必须在大的历史时代背景下关注碑帖风格形成的影响因素，结合书家一生的行迹变化来理解范本。大至宏观，小至微观，缺一不可，避免只关注字例而忽视对书家的整体性研究，同时避免对书家的回顾变成日常资料的堆砌。

书法史本身就是一部不断比较的历史。历史总在最合适的时候成为澄清池，淘汰渣滓，留下真正的经典。虽说每个人有每个人心目中的经典，然而但凡临摹，总是立足于取法那些公认的经典，而不是刻意寻求一些冷门奇异者，嗜痂成癖。书法要走的康庄大道，乃是所有历代经典串联起来的一条正脉。其有两大特征：一是正统，有正大气象；二是传承有序，正本清源。书法史看似纷繁芜杂，实质有严格的序列性。历史本身是理性的，一定会有最后的选择。书法家通过个人的努力，创造出经典，最终被书法史接纳，成为其中的一环。

从整理经典到解读经典，从临摹经典到创造经典，归结为一句话：书家要有经典意识。

永恒经典，经典永恒。

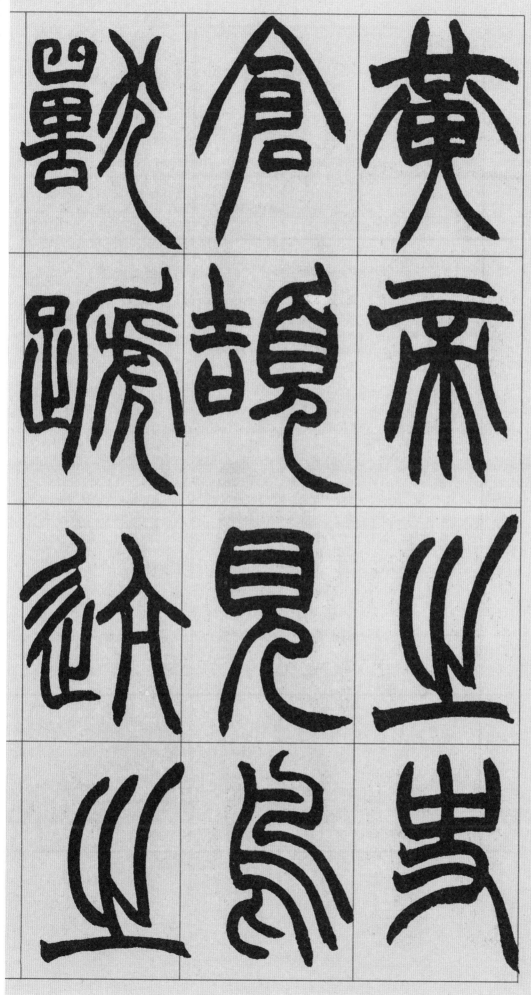

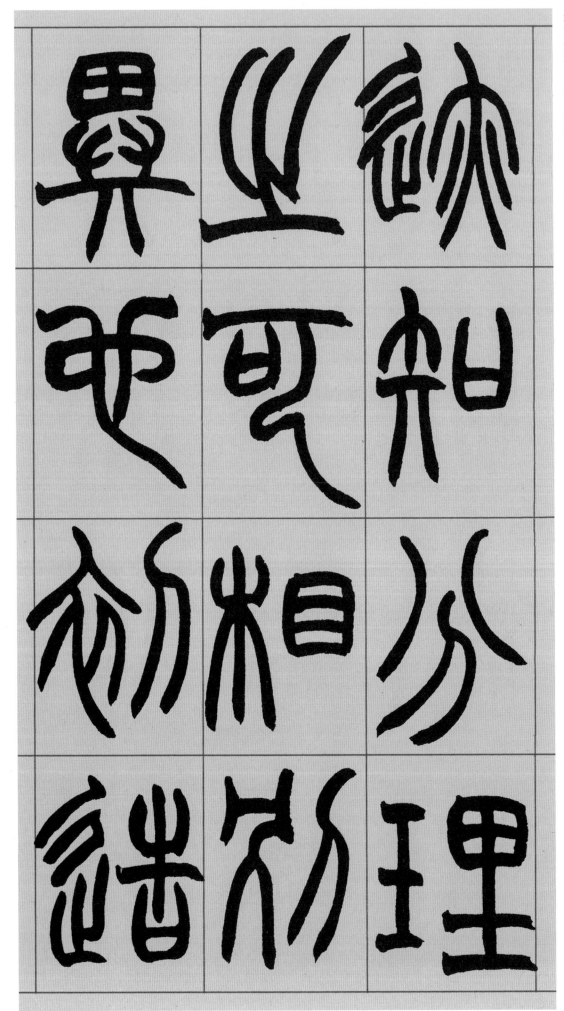

飲

飲

書

察

大

契

盍

冀

酉

身

民

官

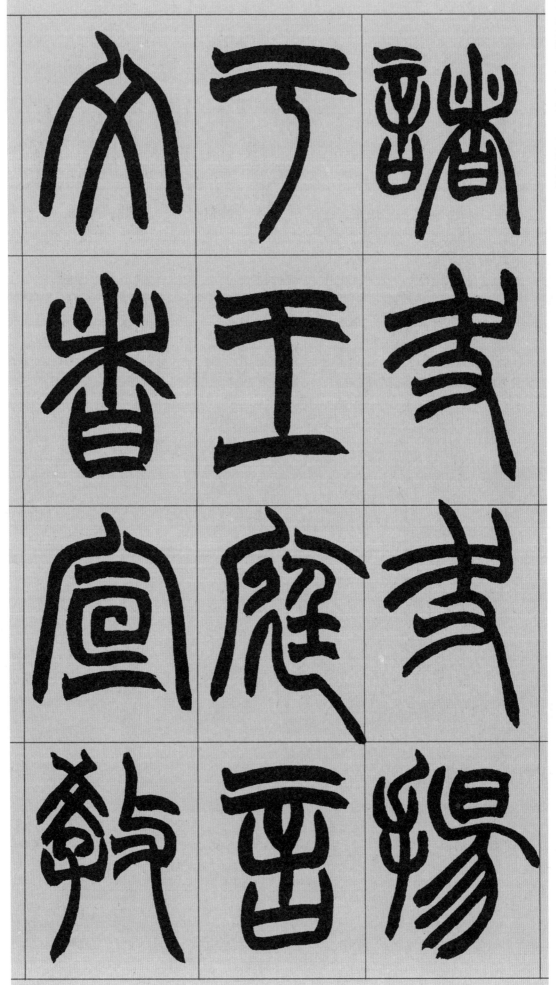

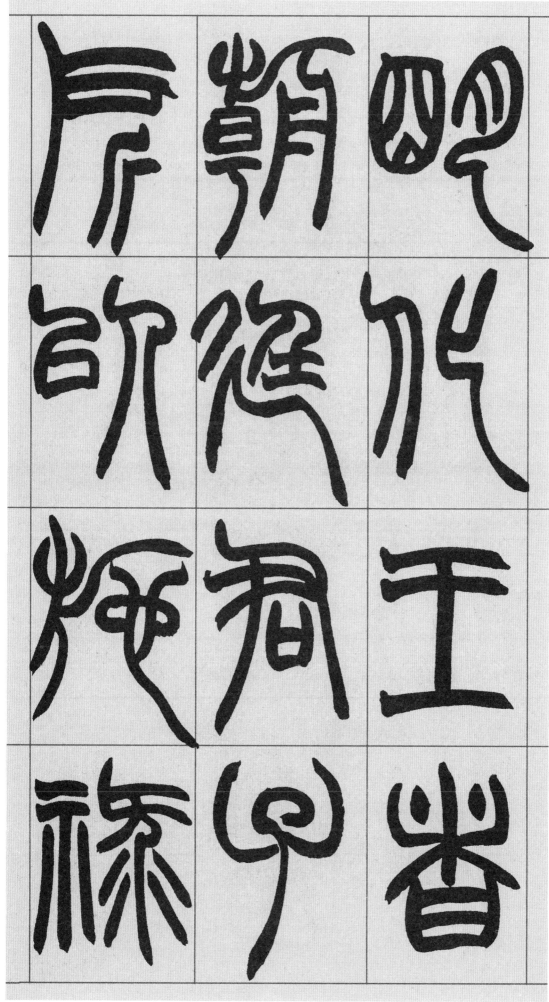

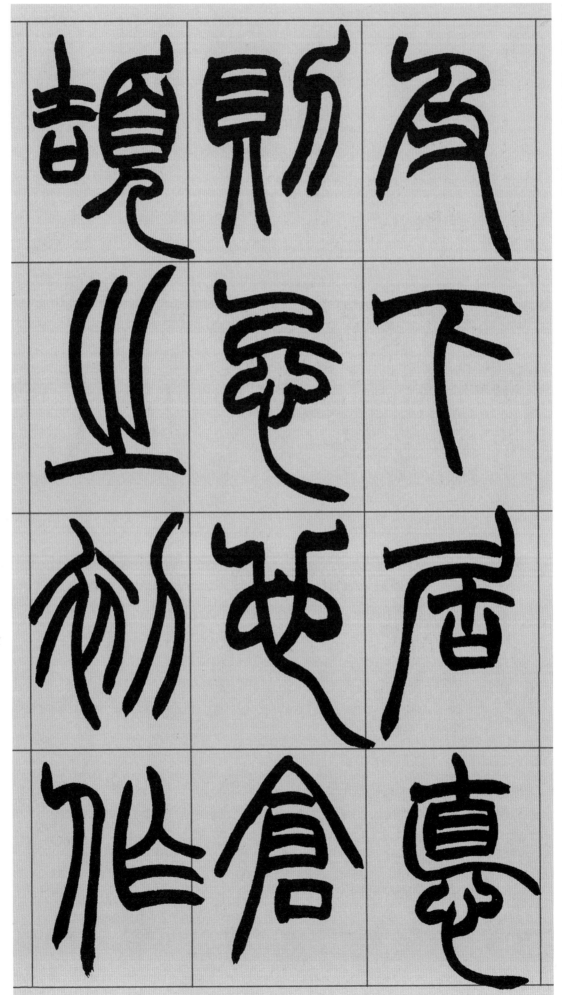

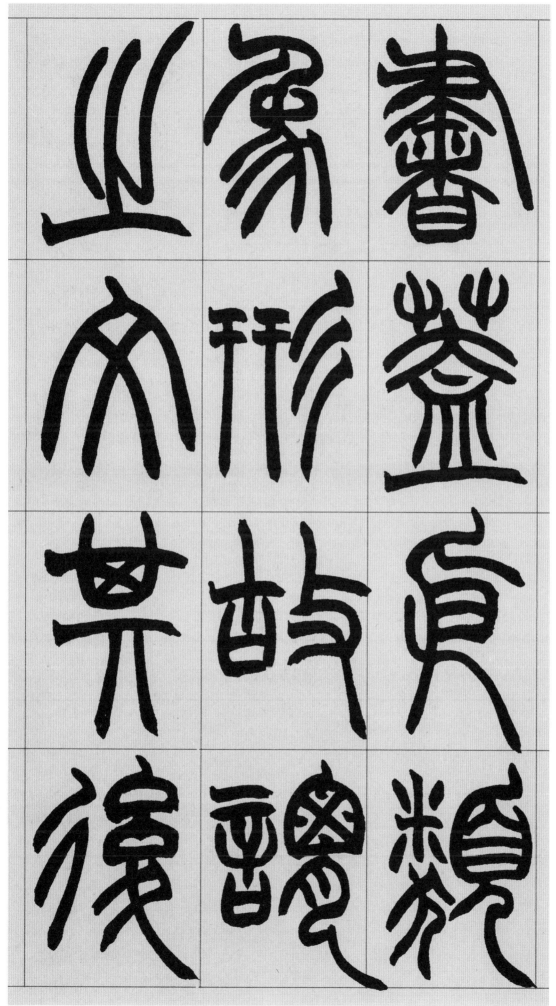

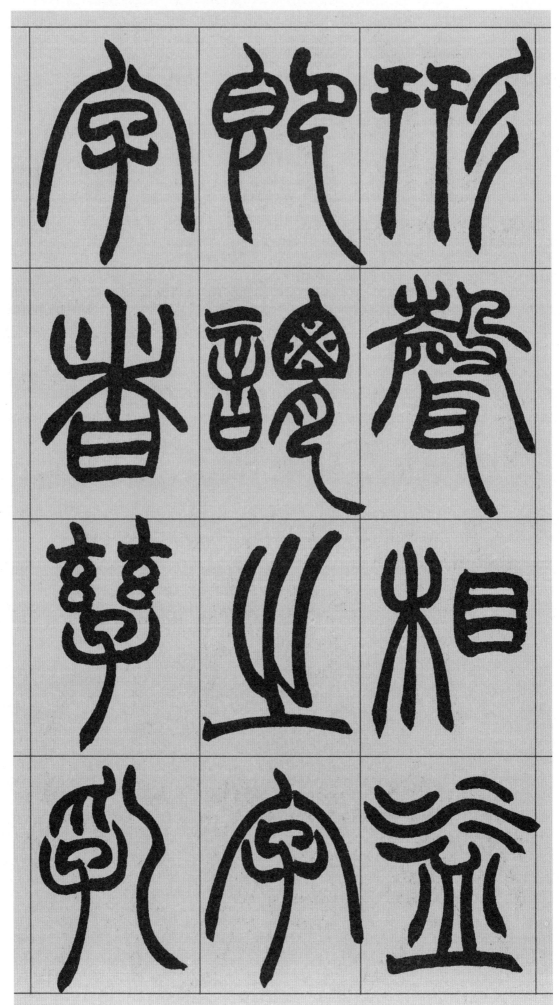

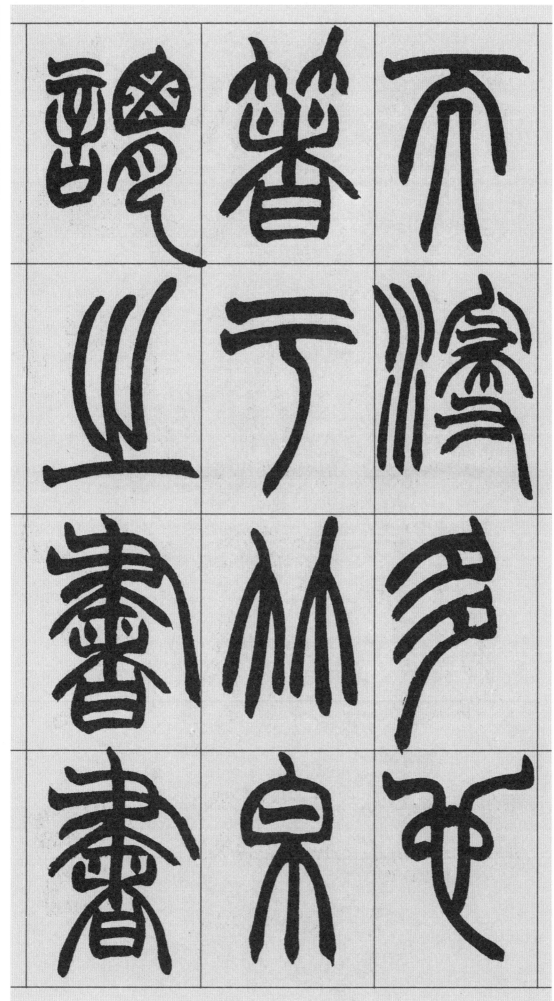

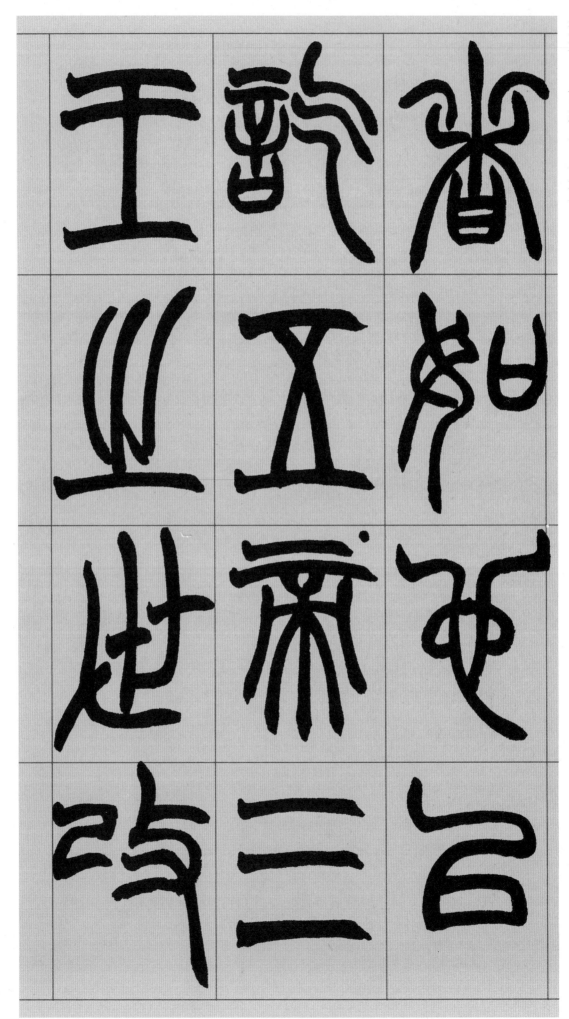

易

殊

十

七

體

山

二

斷

皆

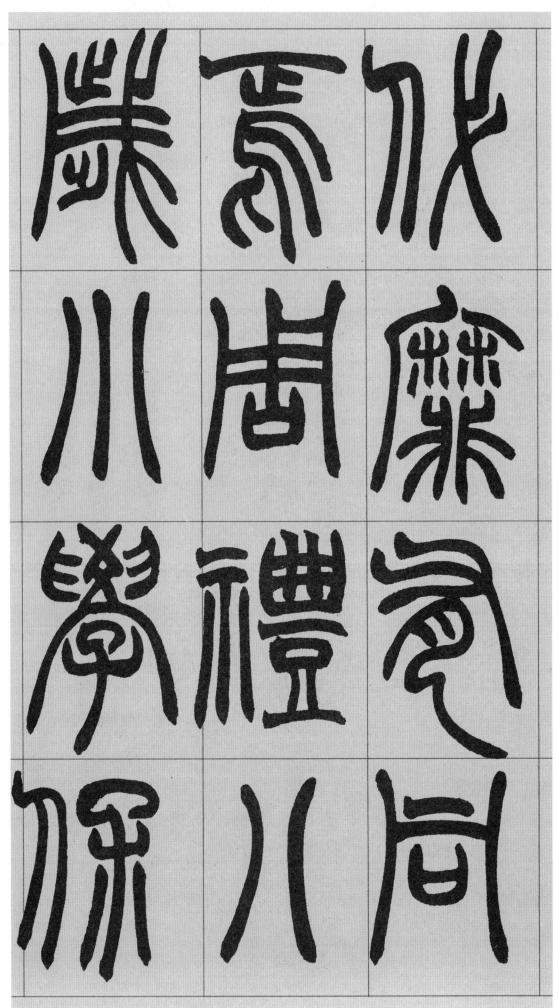

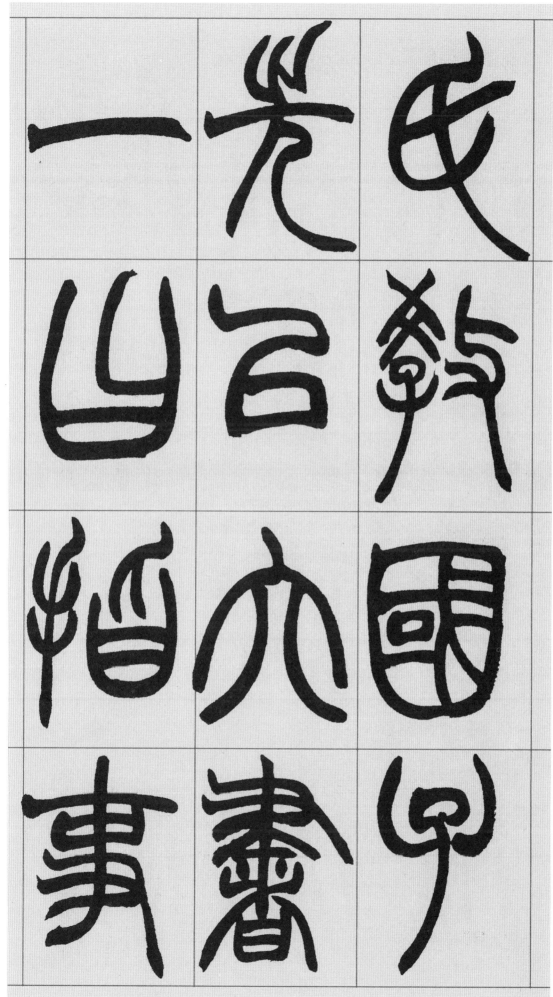

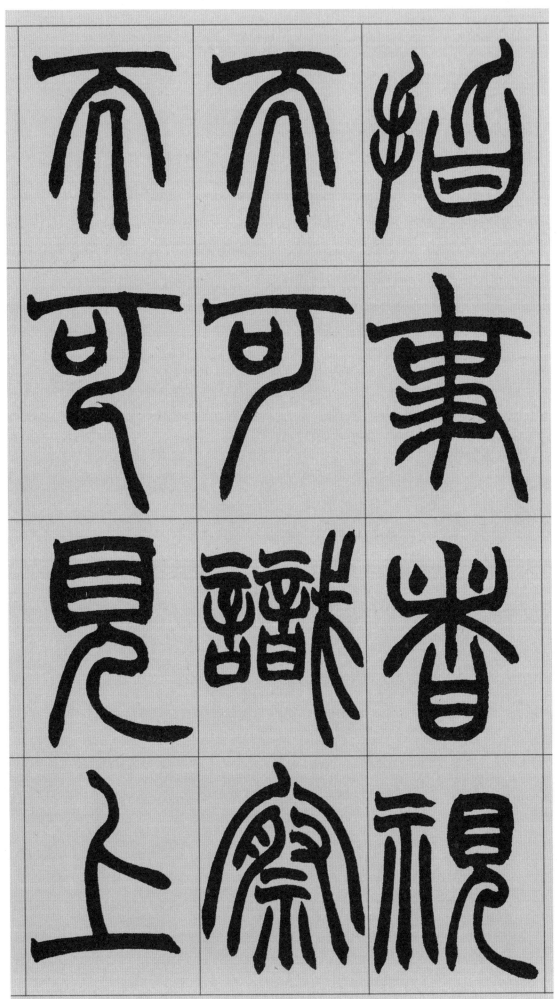

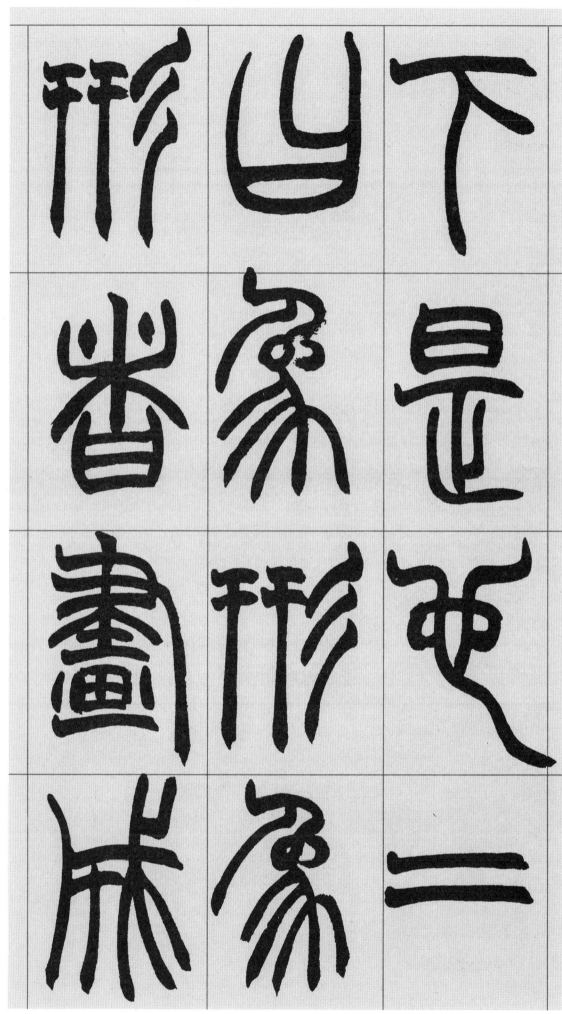

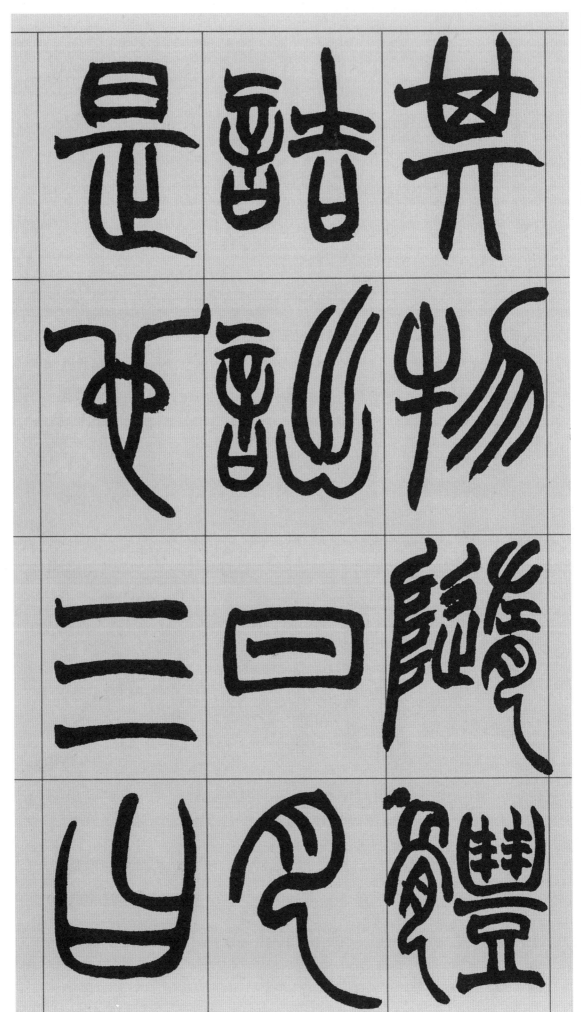

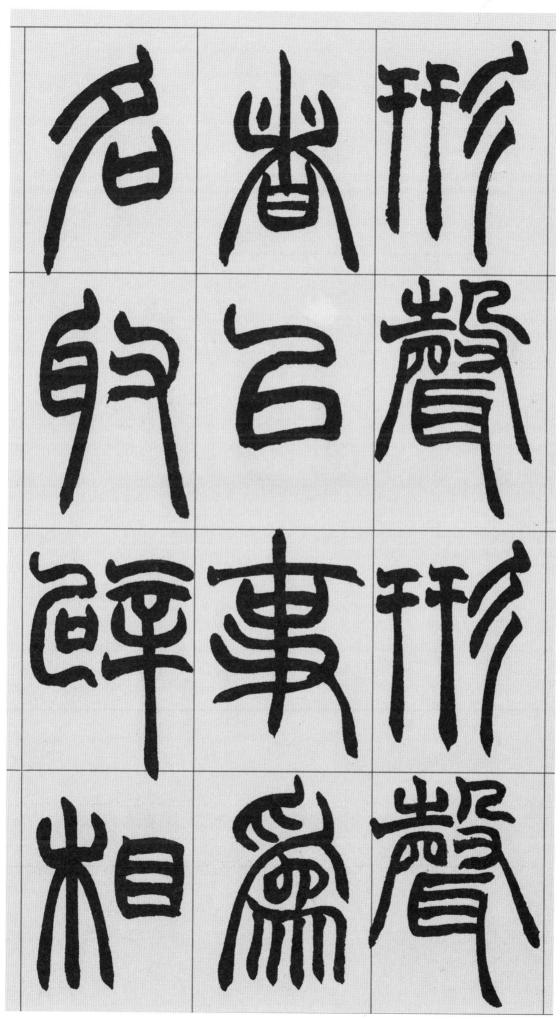

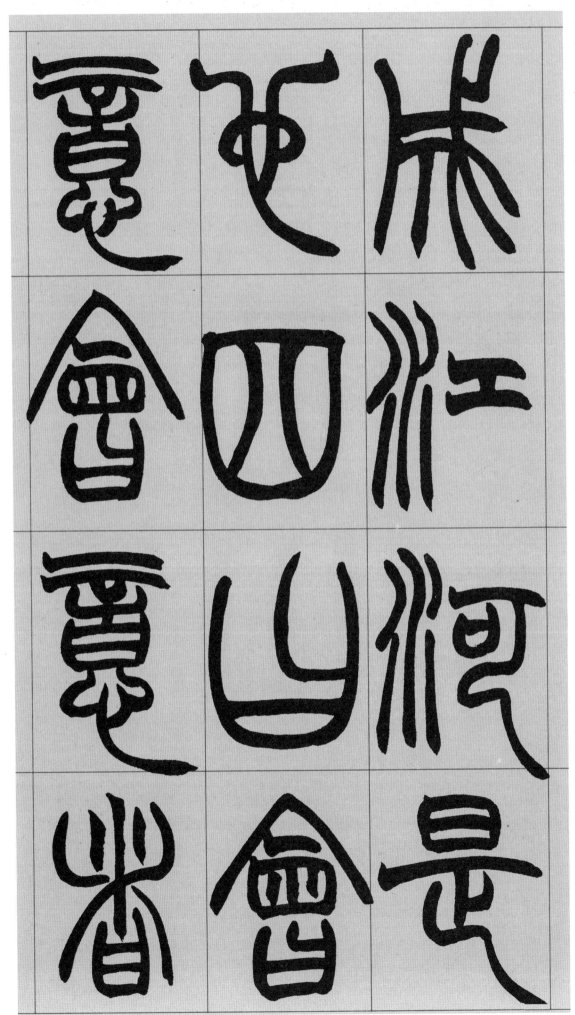

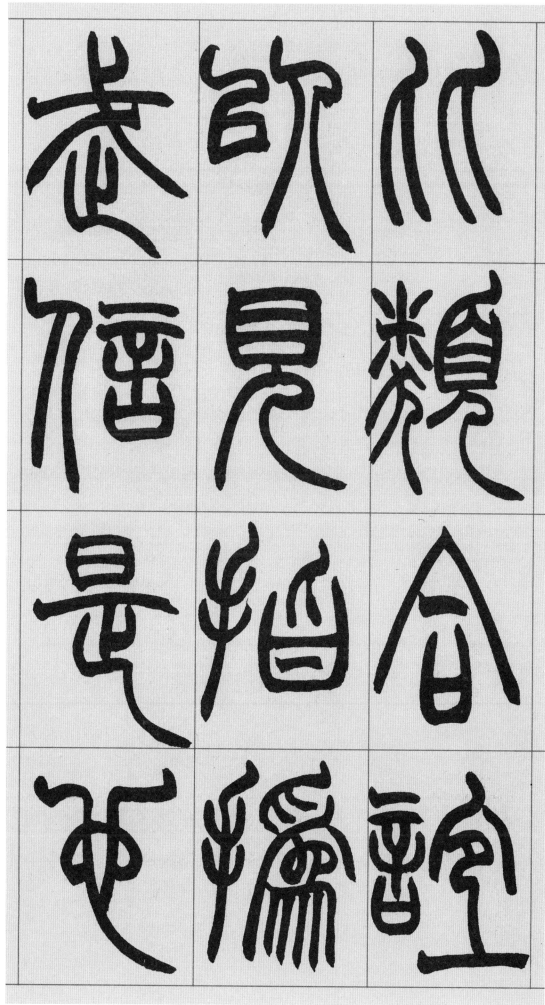

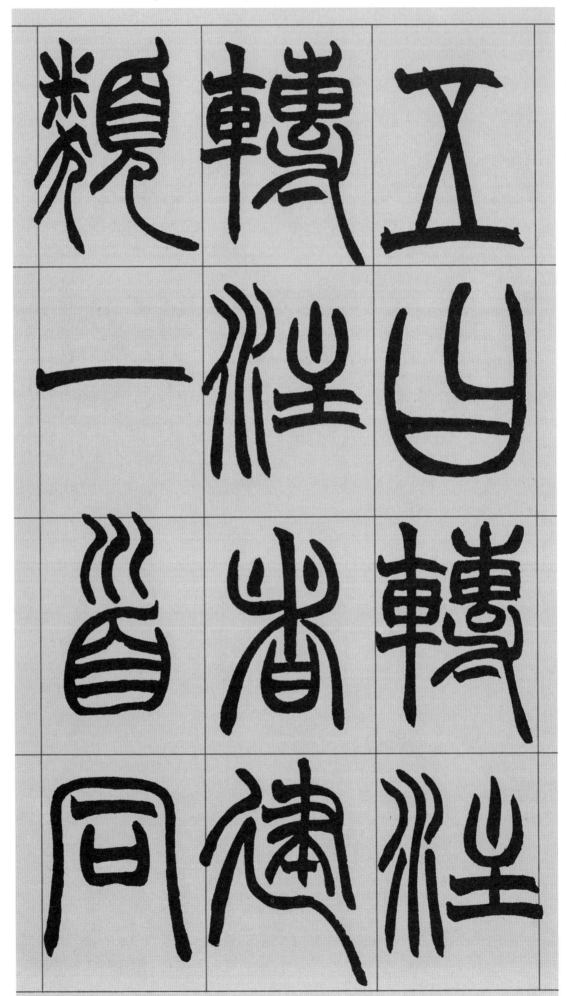

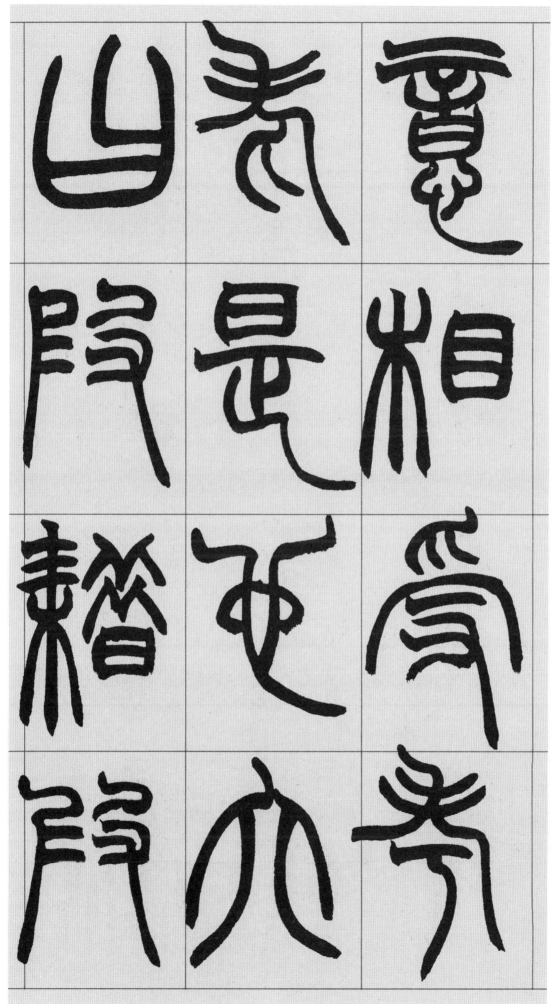

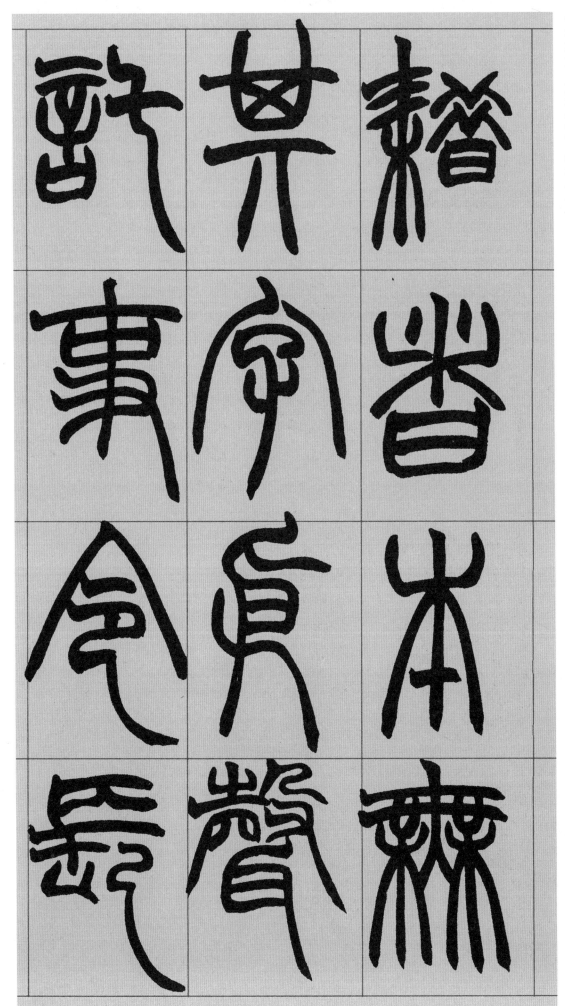

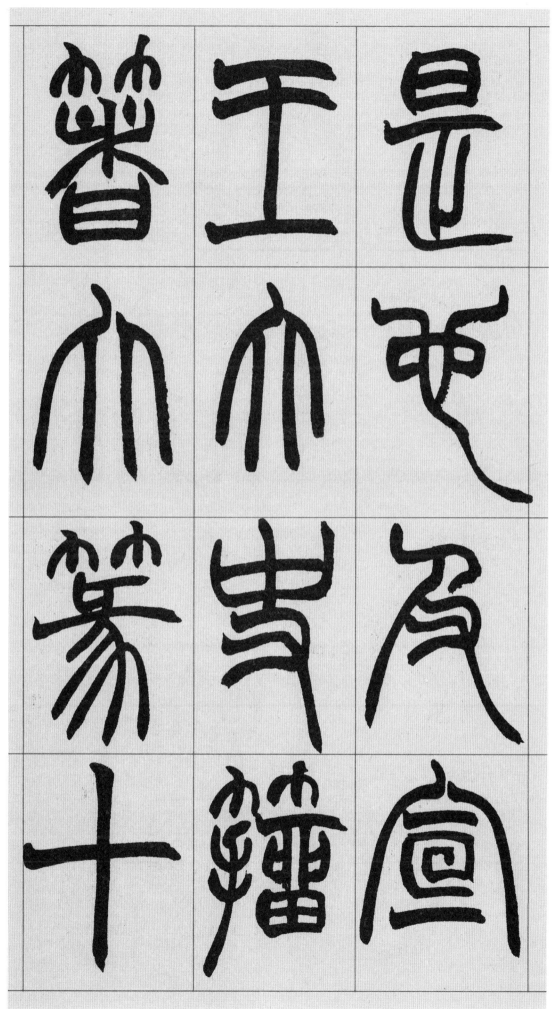

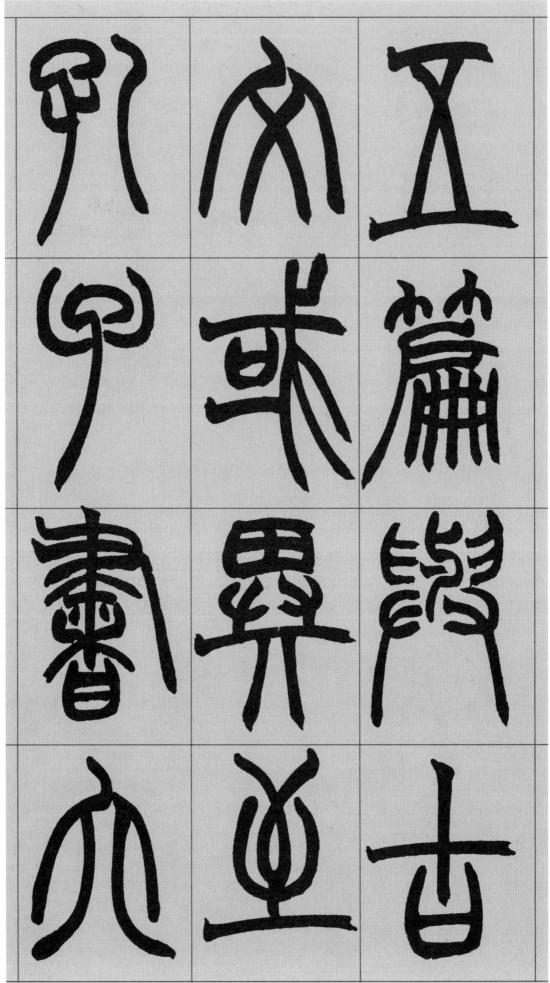

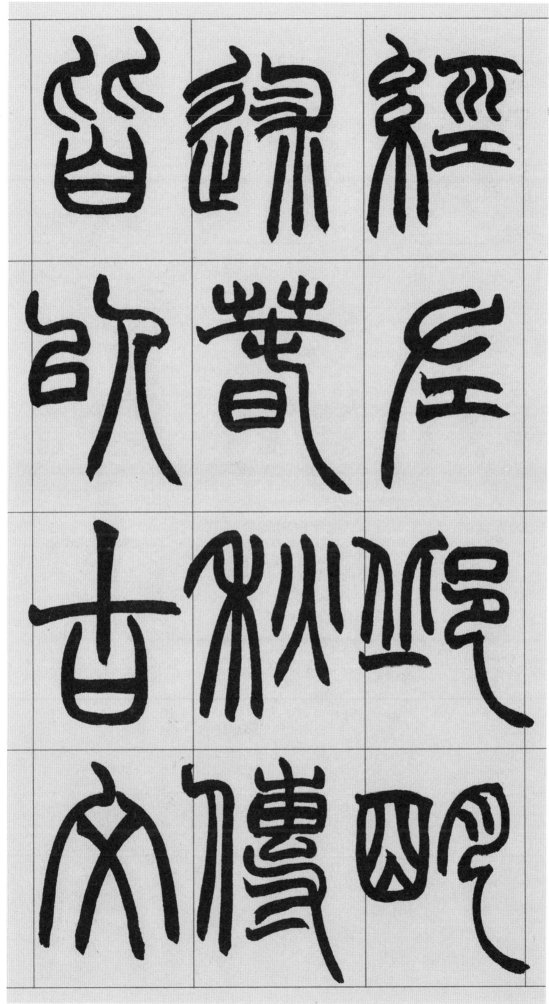

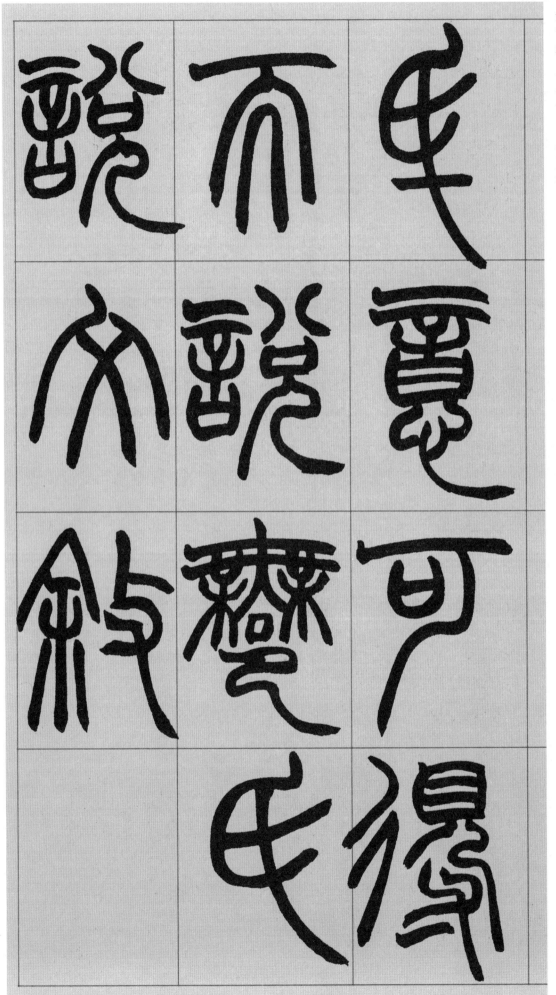

方壶属書此册故露筆
痕以見起訖轉折之用之謙

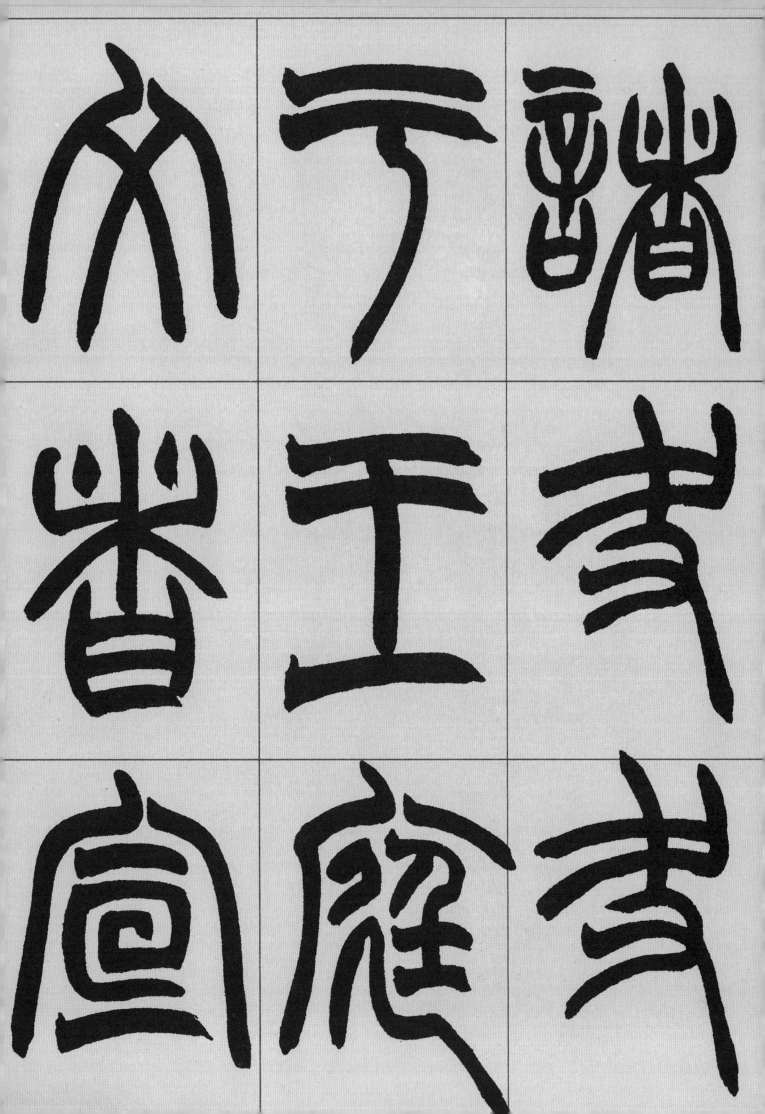

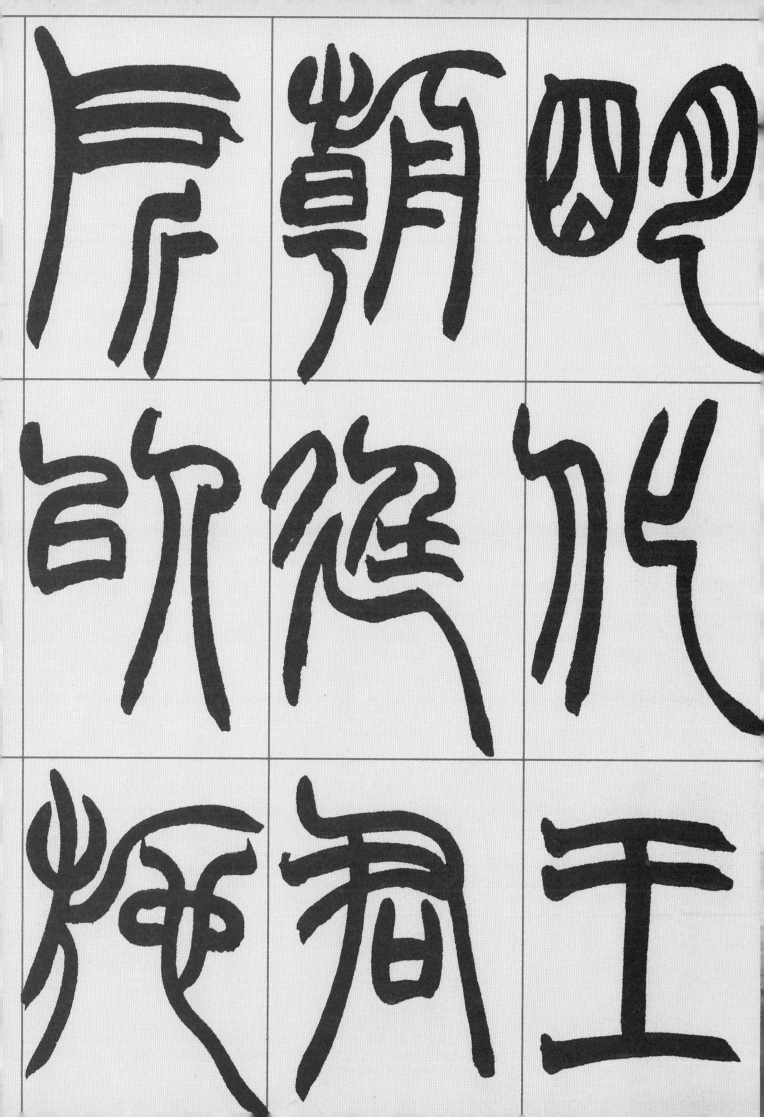

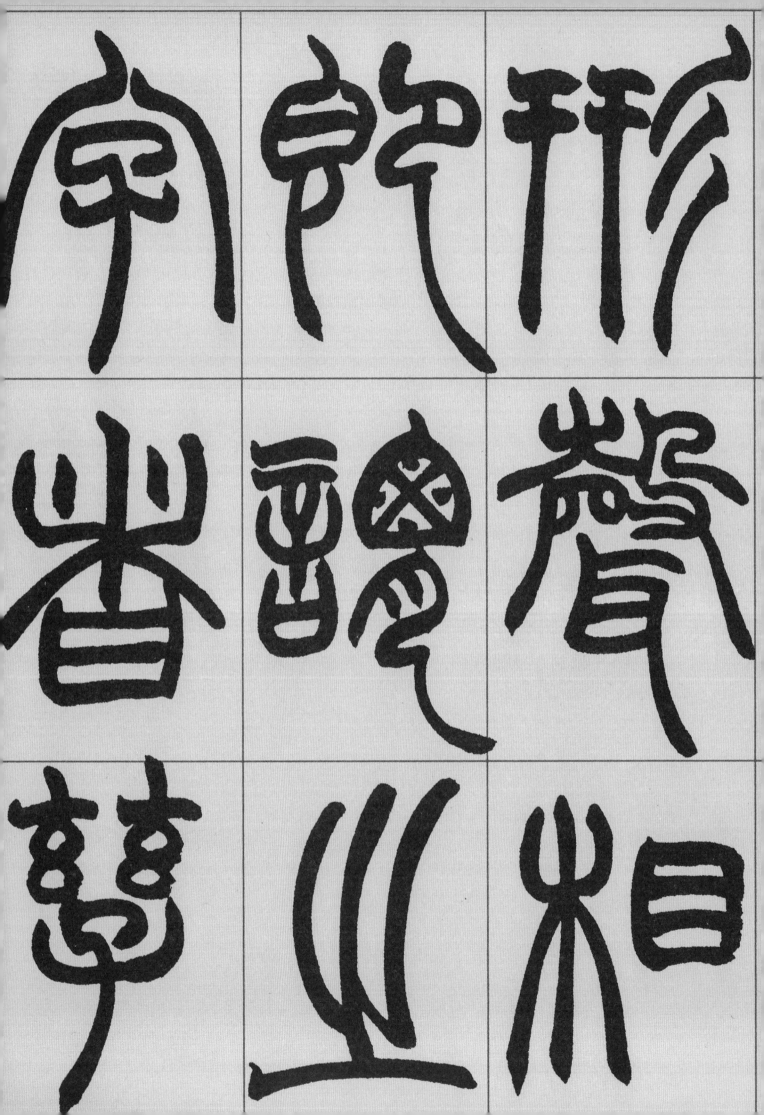

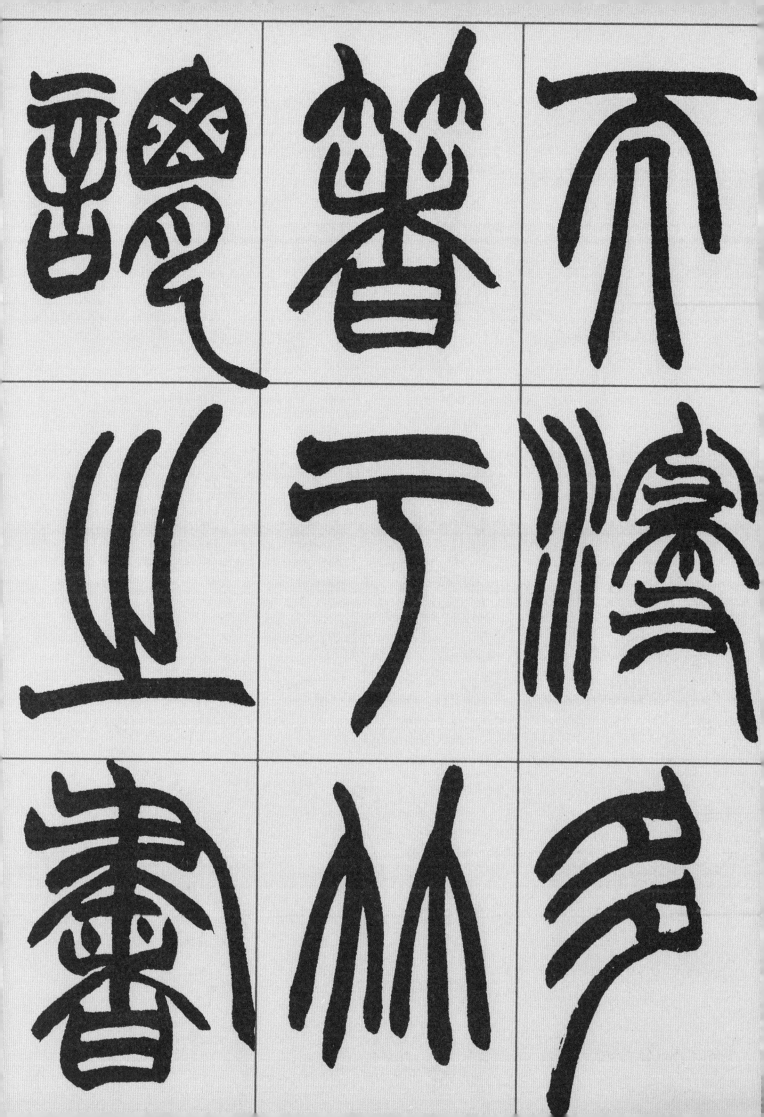

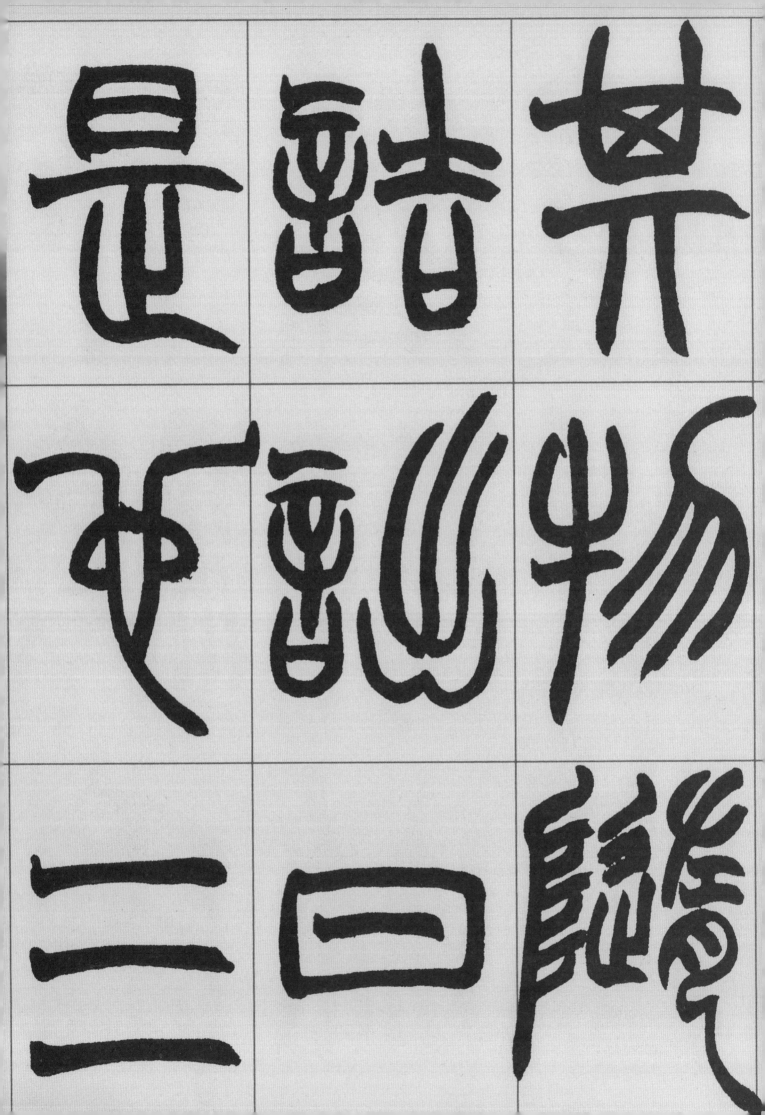

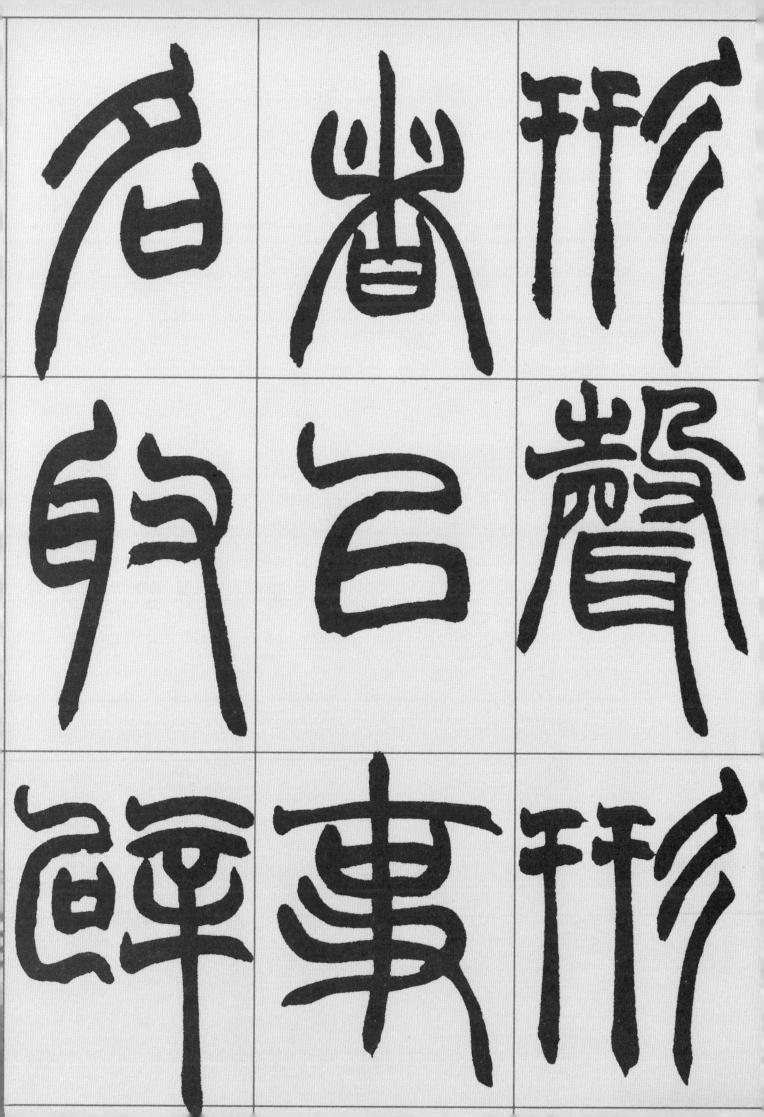

《许氏说文叙》技法解析

◎ 薛元明

清代是一个篆隶书勃兴的时代，这是由于特殊的时代因素造就的。政治上的『文字狱』，使得书家埋头于金石考据，大量古代碑刻由此被发现。自汉代以后，篆书式微预留出了足够的发挥空间。这一反一正两种合力相互作用的结果，成就了清代篆隶书的昌盛，知名和不知名的篆隶书家有数百人之多。令人印象深刻的当属那些领军人物，他们可分为两类：一是原创者，如邓石如便是；二是继承发挥者，如吴让之、徐三庚、赵之谦、莫友芝、黄士陵和吴昌硕等人。后一批几乎都无一例外属于『邓派』篆书。这些顶尖人物几乎都是书印兼善或篆隶兼善。篆隶本就可以相互融会化生。言及至此，要强调说明清代书法的一大特点，书家尤其重视多体融合，因为此时书体演化已然终止，书家要想跳出前人的模式，要想和同时代的书家拉开距离，便要博涉多体，以期创造出新的风格。赵之谦便是最典型的一位。

赵之谦在『诗书画印』方面皆有建树，对身后的艺术史产生了深远影响。『诗』实际上体现了个人的文化修养，毕竟比不上文学史中的人物。就书画印而言，风格统一而独特，按照他自己的说法，就是『独立者贵，天地极大，多人说总尽，独立难索难求』，气魄极大，不愿寄人篱下。对照现实成就来看，他确实做到了，并非志大才疏。书法擅长篆隶、魏楷和行草等，注重篆隶相参，别具一格，行草书札更是做到碑帖融合，清气满纸，耐人寻味。如果换一个角度来看，这也是赵的一种求变方法，亦是一种『无奈』。赵之谦学邓石如，但对于邓并不完全服气，认为自己只不过是晚生了几年而已。赵之谦在给魏稼孙的信函中曾评『邓天四人六，包天三人七，吴让之天一人九』，自评『天七人三』。客观地来看，邓的篆隶书更加时尚化，但也免不了妖艳妩媚，有伤蕴藉。对此需要辩证地看待。

更加质朴，也更加耐看。赵为了避开邓，确立自己的面目，在起收笔上极力做文章，不难看出，赵之谦使用邓石如隶书的笔法来写篆书，其中偶尔夹杂一些魏碑

34

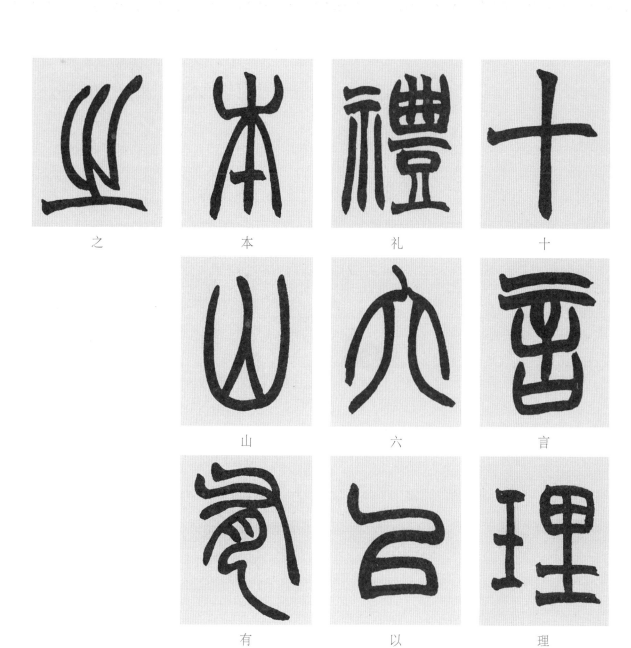

之　　本　　礼　　十

山　　六　　言

有　　以　　理

笔法。赵之谦喜欢用篆隶笔法来写魏碑，因而首先要对其起收笔逢源。正因为是在起收笔上做文章，这种有意露锋、保留了笔触的行为，实习惯有全面的了解。这种有意露锋和收笔回锋的『解构』则是对于篆书固有的刻意注重逆锋和收笔回锋的行为，实全是碑派用笔。如果单独看这个字，几乎可以认为是魏碑而从而显得生气远出，精神抖擞。

『十』字只有横竖两笔，横画竖起笔，竖画横起笔，完不是隶书。『言』字二横画重入而略有差异，带有弧度，已

非完全的中锋行笔，而是欹侧取势，侧锋取媚。『理』字有『构成』味道，与其篆刻布局同理，通过精心安排，有意拉开笔画之间的距离，营造出赵氏独有的疏密关系；起笔皆露，各见不同。

赵之谦高超的调锋功夫，可以从『礼』字上充分得见；『示』部起收，右上『曲』部尖露不同，随心所欲，充分利用其起笔入纸的走向，使得字形变得生动起来。如『六』『以』二字，『六』字入纸略偏于左，自左而右起笔；『以』则自右而左行笔。『六』字入纸略偏于左，自左而右起笔，行笔的变化使得对称中有不对称；『以』字行笔回字对称，行笔的变化使得对称中有不对称；『以』字行笔回环往复，一气呵成，转折处理自然多变。

『本、山、有、之』四字的上方，并列同向笔画共有三笔。此时要注意到变化，如『本』字将二侧尖入而中间方切，左竖直而右略带弧度，『山』字特别妖娆多姿，入纸笔画高低略有错落，中竖画带有弧度，气息一下子变得柔媚起来。『有』字并列的笔画皆有折笔，但轻重略有差异。这种笔法有意营造疏密关系和分量对比，增加了装饰性。『之』字则三笔同向偏于右，仿佛是在舞动，所以动态感十足。这也是对赵氏篆书存在非议的一个原因，盖其缺少篆书应有的高古肃穆。

35

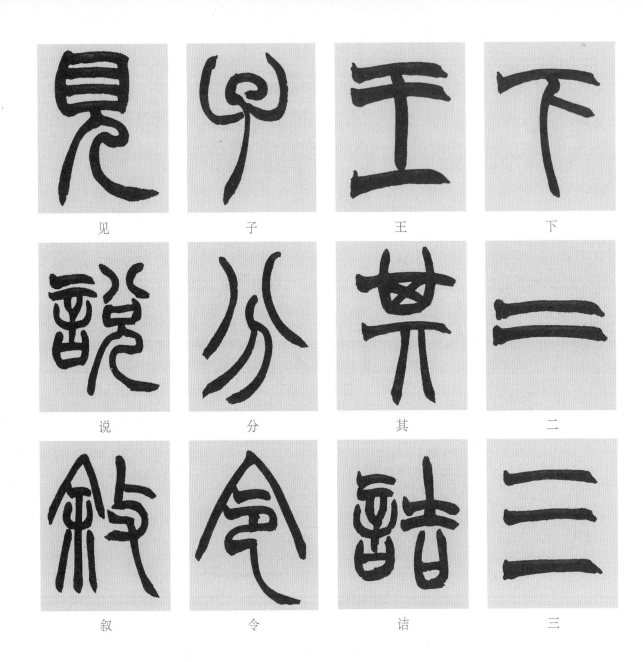

见　子　王　下

说　分　其　二

叙　令　诘　三

以上诸字，多数属于自上而下的竖画起笔，多为尖露状态，亦有少数方切，在入纸施以轻重顿挫变化，驾轻就熟，大家手笔。横画起笔严格来说，也是竖向切入纸张的，如『下、二、三、王、其、诘』等字。尤其是其中的『下、二、三、王』四字，似魏碑而非小篆，这与刚开始所见的『十』字是同一个道理。可能笔画少而单一，只有横竖画，故而这种字多为魏碑形态。尤其是『王』字的收笔，亦为尖露或方切状，楷书意味极浓。这种笔法也只有像赵之谦这样的大家才有这样的『胆色』如此处理。单独看似魏碑，整体上风格极为统一，而像『诘』字右『吉』部中上一横画入纸，过于尖利，这一笔法最好不要刻意模仿。

如果说起笔多见魏碑笔法，收笔则多用隶法，这和笔画走向有一定的关系。特别是向右收笔的，略有隶书波磔意味。『子、分』二字为向左行笔而收，由细渐粗，至收笔处再提，形成了婉转流丽的笔画。像『分』字有两笔，自然要注意变化，分外妖娆。『令、见、说、叙、

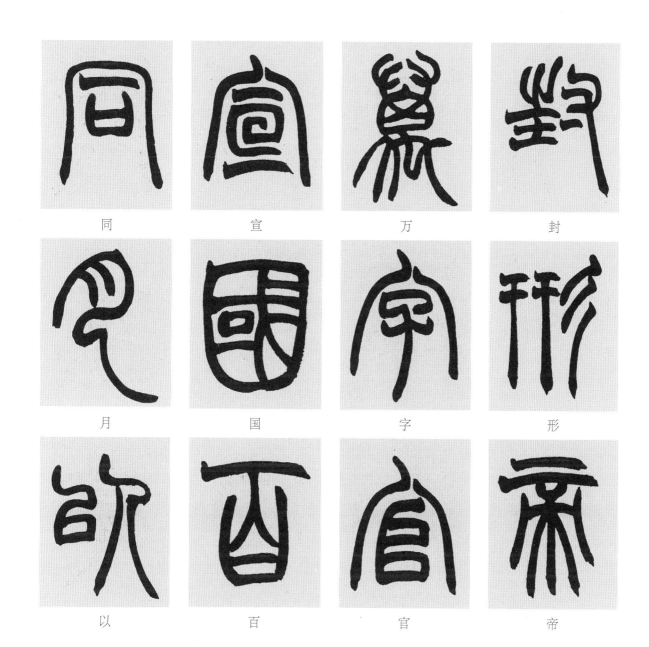

同

宣

万

封

月

国

字

形

以

百

官

帝

『封』五字皆为朝右行笔，收笔见隶书波尾，意态动人。赵之谦的才情由此可见一斑。『形、帝、万』三字中收笔极多，注重长短轻重之变。但不管如何，皆以露锋为主要笔法。

篆书除了起收之外，因为行笔长度，没有后世楷书的『笔画』形态，所以分析时习惯借用笔画这一概念。篆书在行笔中存在『接笔』的动作，接搭的位置、角度，会极大地影响字形的方圆处理。从而影响了观感变化。尤其是赵之谦，特别强调起收承转的笔触，故其字因此变得极有意味。『字、官、宣』为同一类，宝盖头书写先左后右，中间不粘连，有意增加空灵感。『国』字外框分三次来完成，上方下圆，与接搭笔处理有很大关系。『百』字中的『曰』部，也是分三笔来完成，故而方中见圆，圆中见方。第一个『同』字外框搭接无痕，似一笔完成，这类字形极为少见。『月』字行笔的接搭则充分体现了赵之谦妩媚多姿的书风，整个字形共有三笔来完成。『以』字接搭则充分看到了调锋动作，但一定要注意，笔画衔接自然，字形才能匀称端庄。

邓石如提出了『计白当黑』，但他

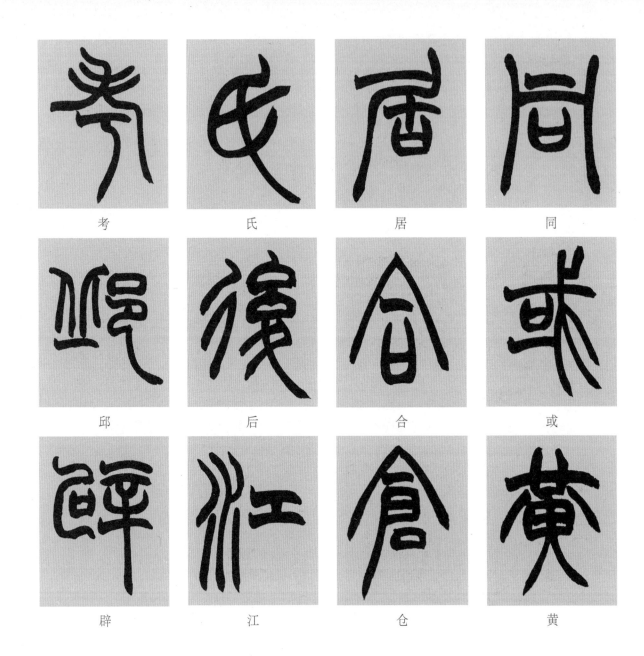

考　氏　居　同

邱　后　合　或

辟　江　仓　黄

的书印的留白或留红，基
本上以自然疏密为主。对
此加以强化的主要是赵之
谦和徐三庚，以致到「紧
其密、扩其疏」的地步。

赵的篆书疏密关系处理，
总的来看是偏于上密下疏，
这也符合篆书惯有的规律，
如第二个「同」字和「或、黄、
居」共四字。但因为赵之
谦的篆书垂角拉得很长，
故而更加强化了这种对比。

尤其要强调的一点是，赵
之谦篆书因为面目独特，
故而在疏密及字形结构的
处理上，往往打破陈规，
跳出古人的限制，呈现出
别具一格的特点。如「合、
仓」二字虽为尖锐状，一
任自然，不显突兀。这也
是他的功夫。「氏」字的
包裹状，字形跳跃，「后」
字化隶为篆，篆隶相参。
「江、考、邱、辟」四字
皆打破均衡，呈现出独特
的疏密关系。

38

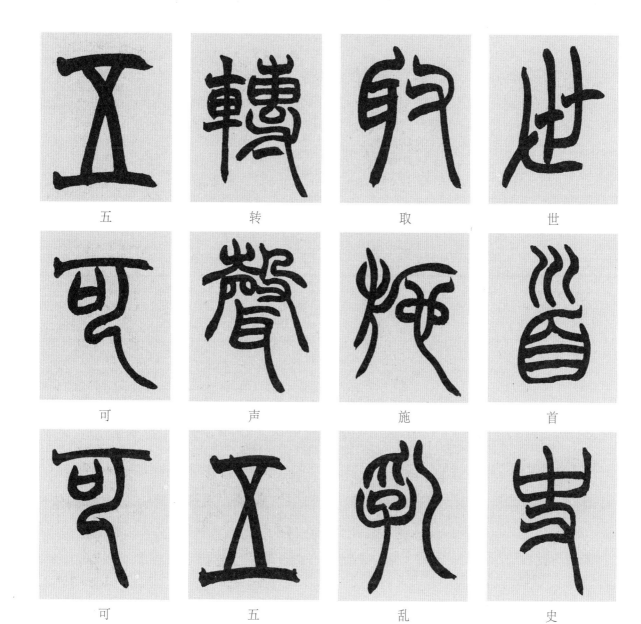

五	转	取	世
可	声	施	首
可	五	乱	史

毋庸讳言，在赵之谦整体妖娆的笔法中，有时整个字形的效果并不理想。如『世、首、史、取』四字，『世』字重心过于下坠，尤其是左侧笔画，显得非常累赘。『首』字上松下紧，过于突兀。；『史』字上大下小，比例失调；『取』字皆为圆转笔法，不见风骨，难免油滑；『施、乱』二字中左侧笔画扭曲过甚，有些不自然；『转、声』二字笔画较多，处理起来难度较大，但赵之谦不愧为大手笔，依旧写得意态雍容。篆书的严谨性较之其他书体，明显难度更大，需要适时调节，才能达到一种均衡。

同字变化见证了赵之谦的功力，自然生变，大同小异，不为变而变，给人以意外之趣。两个『五』字一粗一细，一小一大，不经意中完成调节。；两个『可』

39

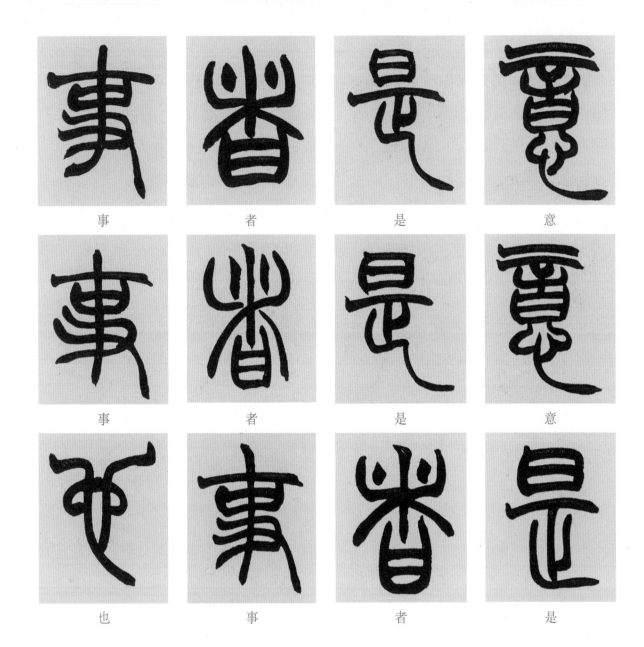

事　者　是　意

事　者　是　意

也　事　者　是

字的收笔方向略有不同；「意」字中「心」部略见不同，细微之处见精神；三个「是」字中，第一个紧凑，第二、三个大致相似，区别在于「日」部大小不同；三个「者」字通过中竖画的起笔和左右对称的两点画长短不同来实现变化。书写之时，容不得过多思考，全凭扎实的功夫和敏锐的应变能力，此非大师而不能为。篆书极易变成千字一面，尤其是同字变化。三个「事」字，第一个稍小，竖画略带弧度，收笔即止；第二个则向左行笔，字形疏密对比强烈；第三个字中「彐」行笔入纸处延长，形成装饰之趣。「也」字中「彐」变化尤难，对比四个「也」字来看，在上方伸出的笔画入纸处理，长短轻重有别，而下方收笔，则起伏有致，短长粗细差异，各呈其态，妙笔生花。

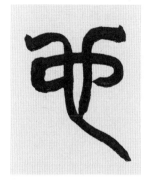

也

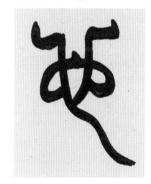

也

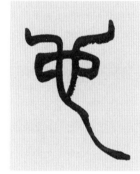

也

落款中有『方壶属书，此册故露笔痕，以见起讫转折之用』。其中『方壶』推测可能是安徽歙县人程方壶，其喜欢刻字，与赵之谦有交往。赵之谦有意保留运笔的痕迹来示范，可以更清楚地看到运笔过程，感受到性情和笔法的同步变化。赵之谦在三十七岁时尝自评所书有『起迄不干净』五字病，出此来看，赵氏对于起收笔极为关注。我们唯有将各种观点结合起来，方可以领略赵之谦篆书的精华和要害之处。

后记

◎ 薛元明

历代遗存的书法经典不可胜数。尤其是在纸张出现之前，文字铸刻在金石之上，以拓片流传，化身千百，存在诸多版本。遴选尤为关键。首先是书家的选择，应先找到适合自身的经典范本。概而言之，一要左顾右盼。碑帖就如同人体细胞，天生就有一种血缘关系，故要找准彼此的相关性。二要瞻前顾后。碑帖临摹细化到具体步骤，看起来随意杂取的碑帖实有先后之分，如何切入和转换，让碑帖与个人的思维之间建立起良性互动就变得很重要。三是出版选择，把最佳版本的碑帖呈献给书家，引导书家去认识和了解各种经典。

本社基于这两点，出版了本套《历代碑帖精粹》系列丛书。通过整理，我们力图使历史上各经典碑帖组合成为一个有机整体，并提示各书体内在的关联性。与此同时，针对每一种碑帖，配备翔实的技法解析，将具体字例进行归类，给予学书者以丰富、可靠的启示。

篆书为五体之祖，从金文大篆《大盂鼎》《毛公鼎》《散氏盘》《墙盘》《虢季子白盘》到汉篆《袁安碑》《袁敞碑》，从唐篆李阳冰《三坟记》到清篆《吴让之篆书吴均帖》，篆书发展变化脉络基本齐备。金文具有奠基作用，在此基础上才演绎出汉篆、唐篆和清篆的不同风尚。金文是取法的重点，在漫长的时间里，风格蔚然大观。西周前期，武王克殷至康王之世，天下一统，风格雄浑典丽，《大盂鼎》即为此期的典范杰作。昭穆之后，一变为严谨端正。笔画由粗细相参而趋于均匀划一，收笔与起笔亦由方圆不一而变成圆笔，书风严谨端正，《毛公鼎》即为此期之代表。对于汉隶，书家需要领略其正大气象，如《西狭颂》《史晨碑》，可以说，『朴』乃汉隶基调，与传统文化有莫大关联。老子讲『朴』，庄子也讲『朴』，书家时常也说『见素抱朴』，其旨一也。

楷书可分为魏碑和唐楷。魏碑是从隶书向唐楷过渡的书体。因为不成熟，笔法古拙劲正，风格质朴方严，异态纷呈，百花齐放，康有为评价其具有『十美』。这当中，北魏《石门铭》《瘗鹤铭》并称『南北二铭』，遥相呼应。《泰山经石峪金刚经》处于隶楷过渡时期，字径古今第一，气势古今第一，雄浑博大。魏碑从形式上来说，分为碑碣、摩崖、造像、墓志等石刻文字。《郑文公碑》属于摩崖经典，《姚伯多造像》《龙门二十品》是造像典范，《李璧墓志铭》《崔敬邕墓志铭》《张黑女墓志铭》是墓志精品。南朝《爨龙颜碑》《爨宝子碑》合称『二爨』，是屈指可数的南碑代表。楷书在一般意义上来说，专指唐楷。唐楷一如唐代国势的兴盛局面，书体成熟，书家辈出，空前绝后。隋代是一个过渡期，从《董美人墓志铭》能够看出书法走向规范的痕迹。《高昌墓表》更为特殊，可以看到墨迹如何写在石上。唐初虞世南《孔子庙堂碑》，欧阳询《虞恭公碑》《皇甫君碑》《化度寺碑》，以及其子欧阳通《道因法师碑》，褚遂良《伊阙佛龛碑》《孟法师碑》，中唐颜真卿《东方朔画赞碑》《颜氏家庙碑》等，均为后世所重。

李邕的《麓山寺碑》是一个「异数」，见证了唐代书法的多元化，「法」并不是绝对化的。《倪宽赞》为「伪托之作」，但「伪作」非劣作，亦可作为范本，作为学褚的参照。楷书之意，包含了人格内涵。丰坊在《童学书程》中说：「学书须先楷法，作字必先大字。大字以颜为法，中楷以欧为法，中楷既熟，然后敛为小楷，以钟王为法。」

从晋到唐法，自宋意至元明尚态的转变，可以看出书法因时代变化而历尽变迁。刘熙载《艺概》云：「书者谓晋人尚意，唐人尚法，此以觚棱间架之有无别之耳。实则晋无觚棱间架，而有无觚棱之觚棱，无间架之间架，是亦未尝非法也；唐有觚棱间架，而诸名家各自成体，不相因袭，是亦未尝非意也。」从晋王羲之尺牍和集字《金刚经》，能够看到摹本和集字的对比，从而对王字有不同角度的领悟。皇象《急就章》是草书发展历程中的一个标志，唐张怀瓘称其为「隶书之捷」。章草是隶书草化或兼隶草于一体，乃今草的前身。唐代不仅是楷书的巅峰，亦是草书的盛世，如张旭《古诗四帖》《心经》《千字文》，怀素《小草千字文》《大草千字文》，经典迭出。欧阳询《行书千字文》和颜真卿《祭侄文稿》展现了两种截然不同的笔墨意趣，一个冷静，一个热烈，一个险峻，一个豪放。总的来看，在「尚法」时代，书法法度严谨、气魄雄伟，包容了国力富强的气度和勇于开拓的精神，展现了力度之美。宋代「尚意」则注重个人意趣、情怀，强调抒情性。由唐至宋，碧海苍穹变为小桥流水。书法之美不仅在于丰碑巨制的外在形态，更在于内在神韵，与人的品格、性情有直接关系，从苏轼《寒食帖》，黄庭坚《松风阁诗卷》《李白忆旧游诗卷》，米芾《苕溪诗卷》《蜀素帖》《吴江舟中诗卷》可一览无余。但到了南宋，徒守半壁江山，气格远逊，宋张即之《佛遗教经》取法老米，笔法变得单调。同是文人，魏晋书法强调人性回归自然，而宋代书法注重个性张扬、情趣、学养、品性、胸襟、抱负等精神内涵。整个魏晋时代书法，流丽娟秀、清朗俊逸，风格差异较大的作品很难找到，宋代书法风格的多样化是一个不争的事实。元代书家不满宋人造意、运笔过于放纵的倾向，而追慕尚韵的晋人之书，两代书艺流风接力相承，表现出某种群体风格的主导倾向，可归结为「尚态」。「态」为心态、意态、情态，既是结构造型，也是风标韵致。元赵孟頫《三门记》《闲居赋》可谓融合了晋韵唐法，然世易时移，实乃自我风范。梁巘《评书帖》有言：「晋书神韵洒脱，而流弊则清散；唐贤矫之以法，整齐严谨，而流弊则拘苦；宋人思脱唐习，造诣运笔，纵横有余而韵不及晋，法不及唐；元明厌宋之放佚，而慕晋轨，然世代既降，风骨少弱。」

每一种碑帖都有一个灵魂。书家要通过持续的学识积累来提升解读经典的能力。经典适合反复阅读，不同的情境之下，会有不同的感悟、不同的发现。

图书在版编目（CIP）数据

清赵之谦篆书许氏说文叙 / 薛元明主编. — 合肥 :安徽美术出版社, 2018.1（2018.11重印）
（历代碑帖精粹）
ISBN 978-7-5398-7936-9

Ⅰ.①清… Ⅱ.①薛… Ⅲ.①篆书－碑帖－中国－清代 Ⅳ.①J292.26

中国版本图书馆CIP数据核字(2017)第227816号

历 代 碑 帖 精 粹

清 赵 之 谦 篆 书 许 氏 说 文 叙

LIDAI BEITIE JINGCUI

QING ZHAO ZHIQIAN ZHUANSHU XUSHI SHUOWEN XU

主编·薛元明

出 版 人：唐元明
选题策划：谢育智　曹彦伟
责任编辑：朱阜燕　毛春林　刘　园　丁　馨
责任校对：司开江　陈芳芳
装帧设计：金前文
责任印制：缪振光
出版发行：时代出版传媒股份有限公司
　　　　　安徽美术出版社（http://www.ahmscbs.com）
地　　址：合肥市政务文化新区翡翠路1118号出版
　　　　　传媒广场14F　　邮编：230071
营 销 部：0551-63533604（省内）
　　　　　0551-63533607（省外）
编辑出版热线：0551-63533611　13965059340
印　　制：北京市雅迪彩色印刷有限公司
开　　本：880mm×1230mm　　1/16　印 张：3
版　　次：2018 年 1 月第 1 版
　　　　　2018 年 11 月第 2 次印刷
书　　号：978-7-5398-7936-9
定　　价：24.00元